KB217005

차림표

쿵야 레스토랑즈, 바쁘다 바빠 현대사회로 나오다!

2006년 이후 자취를 감췄던 양파쿵야가 냉장고에서 깨어났다?!
너무나도 많은 것이 변해 버린 현대사회를 마주한 양파쿵야.
그런 양파쿵야에게 남은 건 한껏 힙-해진 가게들 사이,
옛날 식당이 되어 버린 〈쿵야 레스토랑〉뿐!
양파쿵야는 자신에게 남은 쿵야 레스토랑을 되살리기 위한
핫플레이스 대작전에 몰입한다.

레스토랑을 찾는 손님이 하나둘 늘어나며, 일손이 부족하다고 생각한 양파쿵야.
결국 자신과 함께 레스토랑을 이끌어 나갈 쿵야들을 찾아 나서는데….
하나둘 쿵야 레스토랑으로 모이기 시작하는 쿵야들!

다시 뭉친 쿵야들의 핫플레이스 만들기 대작전은 과연 성공할 수 있을까?

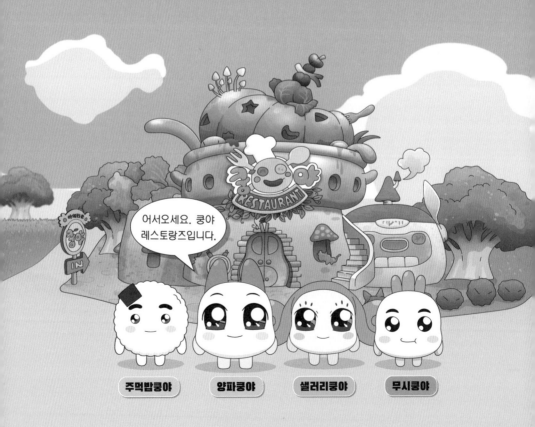

어서오세요. 쿵야
레스토랑즈입니다.

주먹밥쿵야 **양파쿵야** **샐러리쿵야** **무시쿵야**

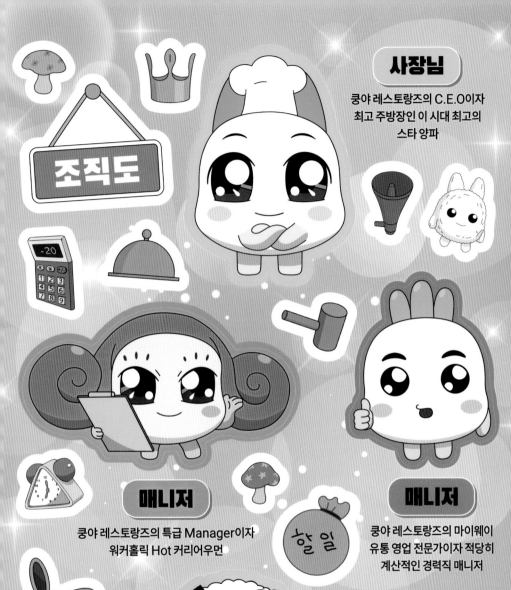

사장님

쿵야 레스토랑즈의 C.E.O이자
최고 주방장인 이 시대 최고의
스타 양파

조직도

매니저

쿵야 레스토랑즈의 특급 Manager이자
워커홀릭 Hot 커리어우먼

매니저

쿵야 레스토랑즈의 마이웨이
유통 영업 전문가이자 적당히
계산적인 경력직 매니저

알바생

쿵야 레스토랑즈의
아르바이트생이자 안 해본
알바가 없는 알바쿵야계의
Master

할 일

7

양파쿵야

#남다른 광기와 안광 #스타 양파 #줏대 있음

쿵야 레스토랑즈의 C.E.O이자 최고 주방장

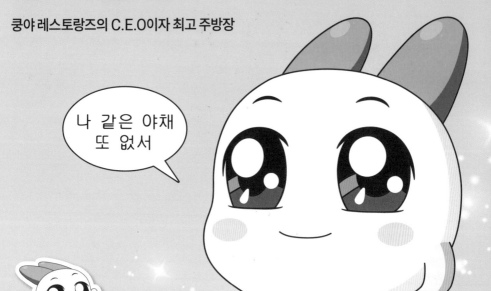

> 나 같은 야채
> 또 없서

특징 안광이 남다름, 광기도 남다름, 운이 좋음, 골 때림,
줏대 있음, 맞춤법을 잘 안 지킴, 관심받는 것을 좋아함,
노는 것을 좋아함, SNS 중독, 할 말은 함, 근자감 넘침,
숨겨진 능력캐, 게으름, 당당함, 정이 많음, 요리를 못함

주요 경력 양파 재배 자격증 1급
명문(myeong moon) 요리 학교 합격
나쁜 말 양파 케어 센터 수석 요리사 서류 합격

8

NO.1	양파쿵야

숙련도	★★★★★	재료	양파	특이 사항	알싸함

안되면 되는 거 해라!

내가 해씀
-양파쿵야가

5문 5답

1. 인생 꿀팁 맨날 최선을 다하지는 마러라. 피곤해서 못 산다

2. 일하면서 어려웠던 점 출근

3. 평소에 많이 하는 생각 저런 녀석도 잘 먹고 잘 사는데

4. 나에게 가장 소중한 것 쿵야즈랑 얘네들♡

5. 사랑하는 얘네들에게 해 주고 싶은 말

나 양쿵이 슈퍼야채스타의 길을 걸을 수 있도록 열렬한 사랑과 응원과 애정과 지지 보내 줘서 고마워! 내 맘 알지~? 사랑해 얘네들아♡ 우하하^^

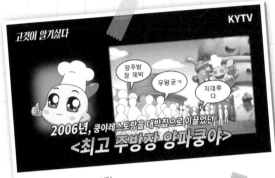

초대박 쿵야 레스토랑

K's restaurant 2

Behind Story 양파쿵야

초 스페셜한

최고 주방장이었던
이 몸 양파쿵야.

여차저차해서
춥고 추운 냉장고에서
잠이 들고 말았지…

냉동쿵야를 장기간 보관하는 고효율 기계

단독 레스토랑 운영기

눈 떠 보니 여긴 **나 혼자**뿐.
울 레스토랑을 살려야만 한다고~!~!
그래서 다른 쿵야들을 부르기로
결정햇서 우하하^^

13

주먹밥쿵야

#은은한 광기 #내 이름이 귀여워인가

쿵야 레스토랑즈의 아르바이트생이자 안 해본 알바가 없는 알바쿵야계의 master

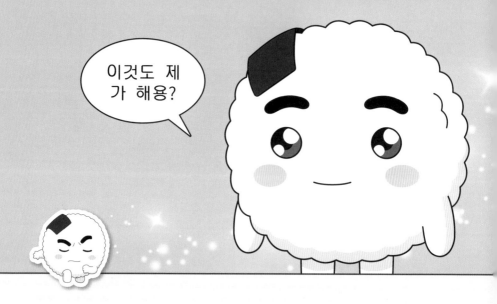

이것도 제가 해용?

특징 은은한 광기의 소유자, 동그란 외모와 비슷한 귀여운 말투,
안 해본 알바가 없음, 어쩐지 짠한 구석이 있음,
사회초년생의 서투름, 내성적임, 월루를 꿈꿈

주요 경력 비공인 '사장님 멘탈 케어 자격증' 1급
제1회 아마추어 쌀밥 조각 대회 대상 수상
주먹밥 바싹 굽기 99초 신기록 쿵네스북 등재

14

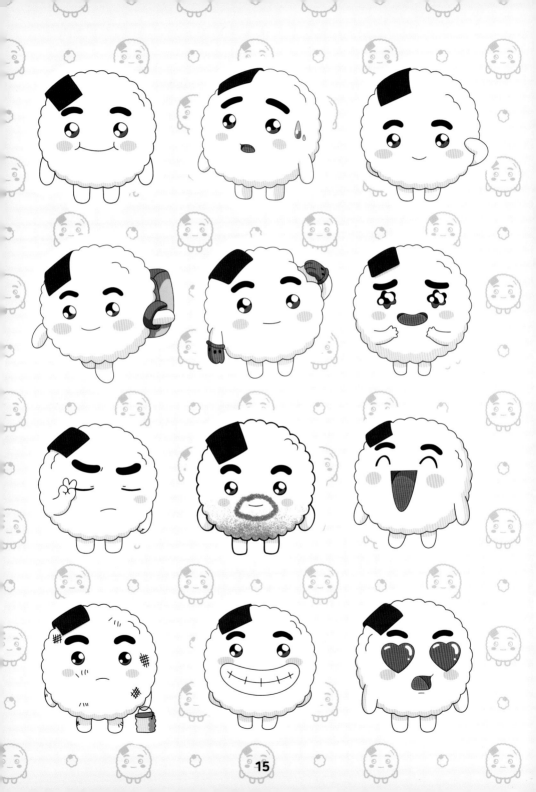

NO.2	주먹밥쿵야

숙련도	★ ★ ★	재료	쌀, 김	특이 사항	속이 알참

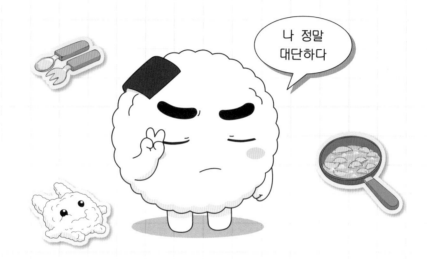

나 정말
대단하다

5문 5답

1. 좌우명 돈 벌면 뜬다 이 바닥

2. 일하면서 어려웠던 점 양사장님이용

3. 스트레스를 푸는 나만의 방법 양사장님 모양 주먹밥에 화풀이하기

4. 나에게 가장 소중한 것 돈이 전부는 아니지만 그래도 그만한 게 없어용

5. 사랑하는 애네들에게 해 주고 싶은 말

저의 귀여움을 잘 참고하면 어디서든 귀여움받을 수 있을 거예용!
모두 힘내세용

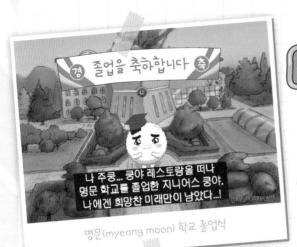

명문(myeong moon) 학교 졸업식

쿠야 레스토랑을 떠나
명문 학교를 졸업한 나
지니어스 주쿵.

하지만 나를 기다린 건
세상의 쓴맛뿐…

귀여워도 봐주지 않는 세상

양사장님이 직원 모집을?!?!
이건 운명의 데스티니!
쿠야 레스토랑에 돌아가서
양사장님한테 복수할 거예용.

쿠야 레스토랑 지원

나는 나보다 강한 녀석의 명령만 듣는다

우와

각지에서 시험 투척

내 이름이 귀여워인가? 왜 다들 귀여워라고 부르지?

저거 또 저러네

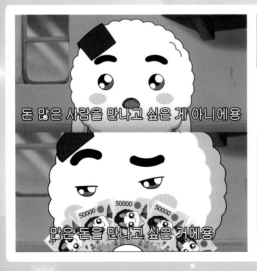

돈 많은 사람을 만나고 싶은 게 아니에용

많은 돈을 만나고 싶은 거에용

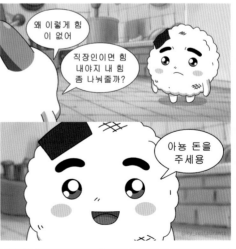

왜 이렇게 힘이 없어

직장인이면 힘 내야지 내 힘 좀 나눠줄까?

아뇽 돈을 주세용

샐러리쿵야

영 앤 리치 앤 프리티 능력자 쿵야 레스토랑의 특급 매니절

그래도 Go
해야지~

특징 계산, 재무, 회계, 운영 등을 담당함, 5가지 메뉴 금액 합산에
5분밖에 안 걸리는 Ultra-Brain, Success 쿵야,
특급 매니절, 공주쿵야, Queen 등으로 불리기도 함

주요 경력 Young & Rich & Pretty 쿵야 어워드 銮
제57회 쿵야 English 말하기 대회 준우승
야채왕국 719번째 국비 유학생

20

NO.3 샐러리쿵야

숙련도	★★★★	재료	샐러리	특이 사항	화려함

Me는 멈추는 방법을 모르는 princess야

5문 5답

1. 좌우명 Me 뭐 돼. Never 기죽지 마

2. 일하면서 어려웠던 점 월루하는 직원들 see할 때

3. 힘들 때 떠올리는 생각 뭐 어쩌겠어 그래도 never give up해야지

4. 나에게 가장 소중한 것 Me

5. 사랑하는 애네들에게 해 주고 싶은 말

모든 건 기세야~ 기세 is everything~

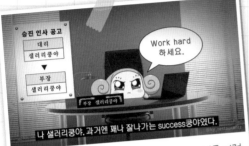

특급 승진한 success 샐쿵 시절

나 샐러리쿵야.
한때 꽤나 잘나가는
success 쿵야였지.

하지만 only work만 하다 보니
정작 내 health는 챙기지
못했더라구.

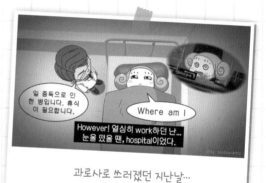

과로사로 쓰러졌던 지난날...

하고 싶은 dream을 찾아서

이제는 work만 하지 않고
내 happy를 찾아야겠어~
공주 하고 싶은 거 다 할 거야!

24

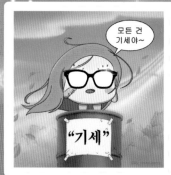

무시쿵야

#남들이 No라 해도 Yes #집돌이 #스포츠광

쿵야 레스토랑즈의 신토불이 토종 재료 신선 공수, 유통 담당 매니저

집에 가겠 습니다

특징 무심함, 어쩐지 무시하는 것 같은 느낌을 줌, 마이웨이,
남의 눈치를 보지 않고 맡은 일을 제대로 해냄, 개인 생활을 중시함,
스포츠광, 잠수를 잘 탐, 집돌이, 간섭받는 것을 싫어함

주요 경력 비공인 K-양파 감별사 자격증 시험 응시
핸들이 고장난 8톤 트럭 운전 기능 시험 90점으로 통과
제3회 잠수쿵야 연락 안 받기 대회 우승
(비공식 기록 : 17일 22시간 36분 09초)

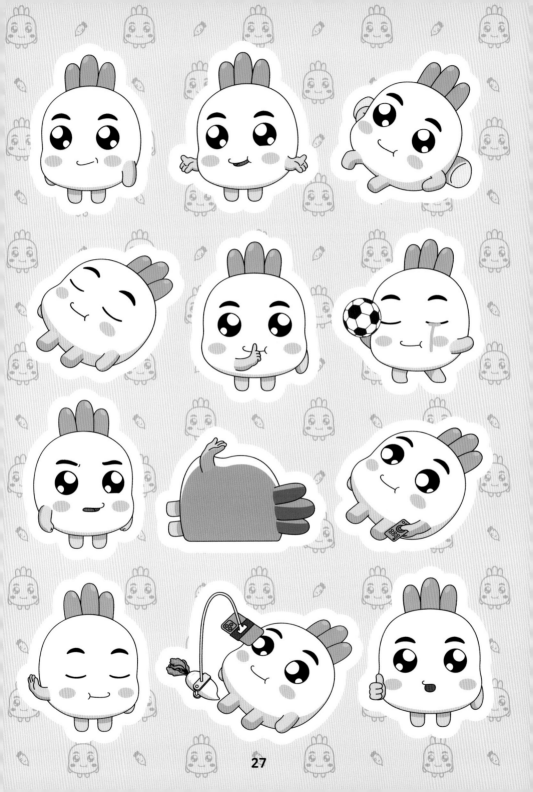

NO.4 무시쿵야

숙련도	★★★	재료	무	특이 사항	무심함

예 그런데
다음에 하겠습니다

할일 할일 할일

5문 5답

1. 좌우명 칼퇴한다. 잡지 마라

2. 일하면서 어려웠던 점 하루 종일 이미지 관리하기

3. 평소 집에서 하는 일 '아무것도 안 함'을 합니다

4. 나에게 가장 소중한 것 침대, 이불, 베개

5. 사랑하는 애네들에게 해 주고 싶은 말

도움 안 되는 모든 것들은 무시하고
집에 가서 편하게 누울 수 있는 하루가 되길 빌겠습니다

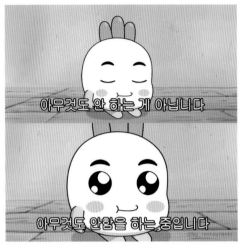

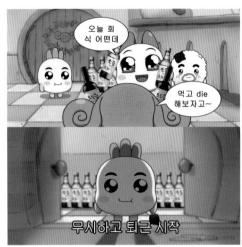

태어났을 때부터 난,
남들이 하는 말은
안중에도 없었다.

줏대 대박 어린 시절의 무시쿵야

사람들의 반대에도 불구하고
이 엄청난 버거를 먹었고,
그 후로 내 삶은
완전히 달라졌지.

세상에 이런 맛이?

찾았다 내 꿈의 직장

모두가 'No'라고 해도,
'Yes'라고 할 수 있는 삶!
이 줏대 있는 곳이 바로
내가 있어야 할 곳이야!

예. 그런데 다음에 하겠습니다

당장 누워야 하는데 늦었습니다

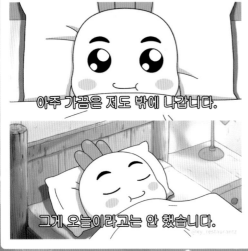

아주 가끔은 저도 밖에 나갑니다.

그게 오늘이라고는 안 했습니다.

헐 대박 당첨

다음주도 출근 당첨

쿵슐랭 선정 '올해 최고의 레스토랑'

3류 요리사
양파쿵야
보유 맛집

인삼킹배 주최
장려상 수상

둘이 먹다
둘이 죽은
화제의 식당

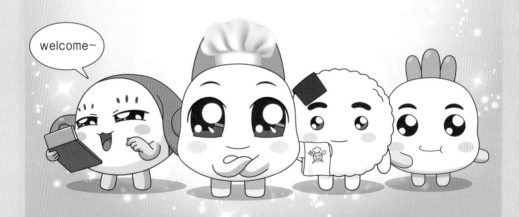

welcome~

 쿵슐랭 5스타 선정 리뷰 수 999,999+

 좋아요 수 999,999,999+

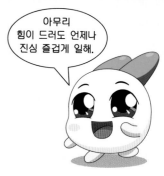

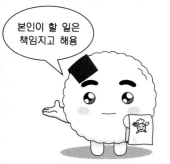

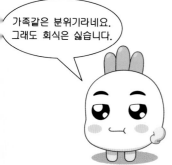

KY restaurant 2

언제나 즐거운 마음으로

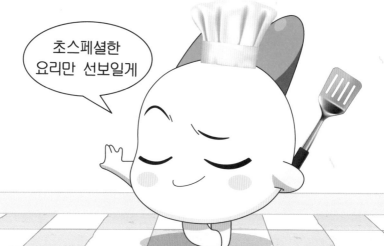

초스페셜한
요리만 선보일게

Onion Koongya

우리들은 모두 레스토랑을 사랑하는 열정쿵야이기 때문에
아무리 힘들어도 언제나 즐겁고 긍정적으로 일할 수 잇서.
뭐든지 한다는 마음가짐이 중요한 거니까 우하하^^

KY restaurants

돈보다는 요리에 대한 열정으로

열정이
차올라용

Riceball Koongya

우리 쿵야 레스토랑즈는 돈이 아니라
사람들의 건강과 행복, 즐거움을 위해 일하고 있어용.
쿵야들의 명예를 걸고 요리에 대한 열정을 보여드릴게용.

KYrestaurantS

서로를 위하는 가족같은 분위기로

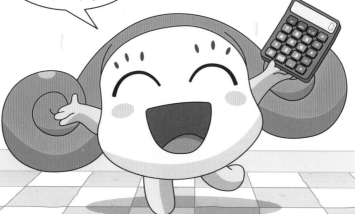

개떡같이 일 하는게 난 진짜 어렵더라

Celery Koongya

우리 쿵야 레스토랑즈는 family처럼 comfort하고 warm한 분위기야~ open 소통을 지향하고 있어서 everybody 자유롭게 의견을 이야기해도 괜찮으니 언제든 편하게 찾아오라구~

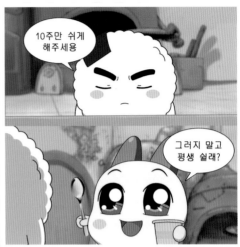

2. 그러게용쿵야가 된다.

3. 무지개반사쿵야가 된다.

1. 허공응시쿵야가 된다.

KY restaurant 2

성실하고 책임감 있는 태도로

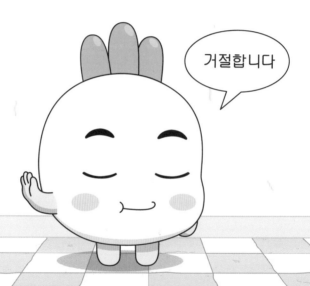

Radish Koongya

우리 쿵야 레스토랑즈는 각자의 분야에서 최선을 다합니다.
본인이 할 일을 남에게 미루지 않는
프로페셔널한 자세로 식당을 운영합니다.

쿵야 타임즈(KYT) 선정

최고 주방장 양사장님 신(GOD)메뉴

수년 간의 연습과 혁신을 통해 최고의 조리 기술을 연마한
최고 주방장 양파쿵야가 믿을 수 있는 식재료로 요리하여
지금까지 만나볼 수 없었던 풍미가 넘치는 감각적인 메뉴들을 선사합니다.

얘네들의 마음을 사로잡은 양사장님의 '초스페셜 신(GOD)메뉴'를 만나볼까요?

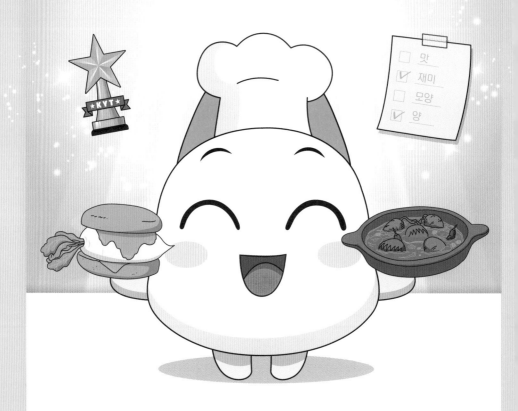

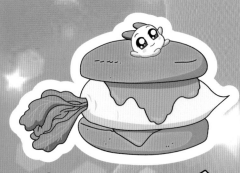
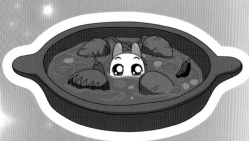

무친버거

양파쿵야의 야심찬 두 번째 작품에 얘네들의
네이밍 센스가 곁들여진 메뉴입니다.
아삭한 무 패티와 떫은 녹즙이 완.벽.한
조화를 이루는 맛입니다.

마음대로 스튜

쿵야 레스토랑의 최고 주방장 양파쿵야가
직접 구성한 알찬 메뉴입니다.
재료 구매, 메뉴 선정, 맛까지 어느 하나
놓친 것 없이 가득 채웠습니다.

곁들임 메뉴
속이 다 시원 SET

현생을 살아가는 현대인들에겐 쿵야즈의 은은한 광기가 꼭 피료하지.
광기 가득 명언과 함께 오늘 하루도 잘 버텨봐봥~!~!

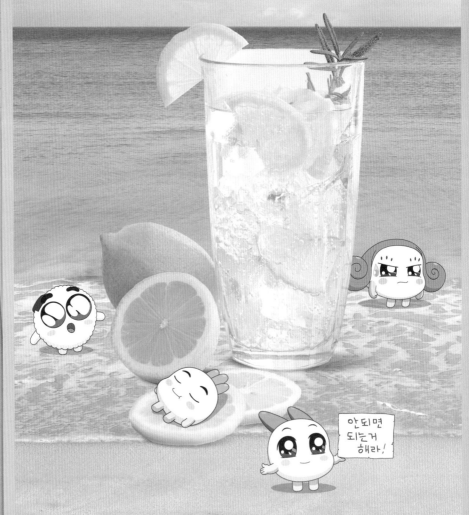

안되면
되는거
해라!

곁들임 메뉴
달달한 행운 SET

쿵야즈의 럭키행운쏴랑을 가득 담은 달달세뚜~!~!
이 스티카를 붙이는 모든 곳에 럭키행운사랑
모든 달달한 것이 깃들 거시여.

아라콜아 싸비롬 야비
(주말을 부르는 주문)

시간을 앞당기는 주문. 출근을 하기 싫은 양파콩아가 처음 사용했다.
콩아 사회에서 가장 강력한 주문으로 2명 이상이 함께 외우면 효과가 더욱
강력해지며 주말이 오면 아싸라비아콜롬비아

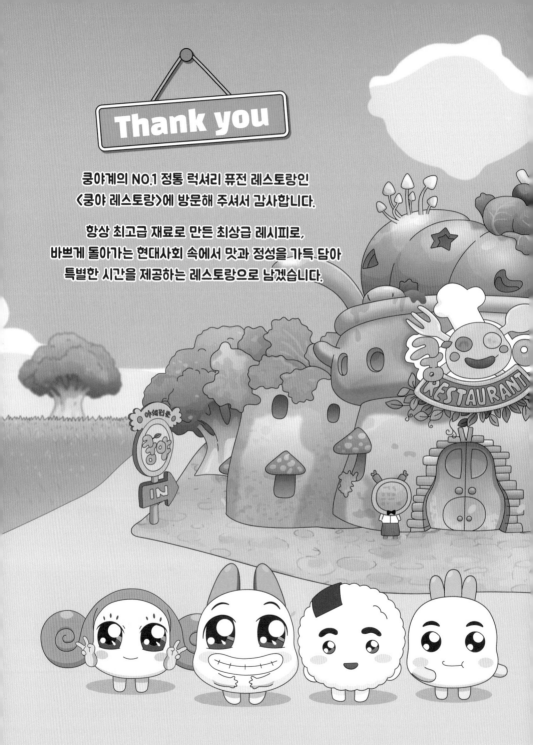

Thank you

쿵야계의 NO.1 정통 럭셔리 퓨전 레스토랑인
〈쿵야 레스토랑〉에 방문해 주셔서 감사합니다.

항상 최고급 재료로 만든 최상급 레시피로,
바쁘게 돌아가는 현대사회 속에서 맛과 정성을 가득 담아
특별한 시간을 제공하는 레스토랑으로 남겠습니다.

쿵야 레스토랑즈의 더 많은 에피소드 보러 가기

 온라인몰　　　 유튜브　　　 인스타그램

초판 1쇄 인쇄 2025년 3월 19일
초판 1쇄 발행 2025년 4월 08일

원작 쿵야 레스토랑즈

펴낸곳 다산북스
펴낸이 김선식

부사장 김은영
어린이사업부총괄이사 이유남
책임편집 류지민 **디자인** Bjudesign **책임마케터** 김희연
어린이콘텐츠사업2팀장 이지양 **어린이콘텐츠사업2팀** 이정아 윤보황 류지민 박민아
어린이마케팅본부장 최민용 **어린이마케팅1팀** 안호성 이예주 김희연 **기획마케팅팀** 류승은 박상준
편집관리팀 조세현 김호주 백설희 **저작권팀** 성민경 이슬 윤제희 **제작관리팀** 이소현 김소영 김진경 이지우 황인우
재무관리팀 하미선 임혜정 이슬기 김주영 오지수 **인사총무팀** 강미숙 이정환 김혜진 황종원
물류관리팀 김형기 김선진 주정훈 양문현 채원석 박재연 이준희 이민운

출판등록 2005년 12월 23일 제313-2005-00277호
주소 경기도 파주시 회동길 490 **전화** 02-704-1724 **팩스** 02-703-2219
다산어린이 카페 cafe.naver.com/dasankids **다산어린이 블로그** blog.naver.com/stdasan
종이 스마일몬스터 **인쇄 및스티커** 민언프린텍 **코팅 및 후가공** 평창피앤지 **제본** 상지사

ISBN 979-11-306-6494-1 13650

· 책값은 뒤표지에 있습니다.
· 파본은 본사 또는 구입한 서점에서 교환해 드립니다.
· 이 책은 저작권법에 의하여 보호를 받는 저작물이므로 무단 전재와 복제를 금합니다.

©2025 ky_restaurantz All rights reserved
본 제품은 MNB와의 정식 저작권 계약에 의해 사용, 제작되므로 무단 복제 시 법의 처벌을 받게 됩니다.